Fairytale
Monthly
Planner

Yearly Plan

	JANUARY	FEBRUARY	MARCH	APRIL	MAY	JUNE
01						
02						
03						
04						
05						
06						
07						
08						
09						
10						
11						
12						
13						
14						
15						
16						
17						
18						
19						
20						
21						
22						
23						
24						
25						
26						
27						
28						
29						
30						
31						

JULY	AUGUST	SEPTEMBER	OCTOBER	NOVEMBER	DECEMBER	
						01
						02
						03
						04
						05
						06
						07
						08
						09
						10
						11
						12
						13
						14
						15
						16
						17
						18
						19
						20
						21
						22
						23
						24
						25
						26
						27
						28
						29
						30
						31

눈의 여왕

눈의 여왕은 카이에게 두 번 입 맞추고,
카이를 얼음 궁전으로 데려가버렸습니다.

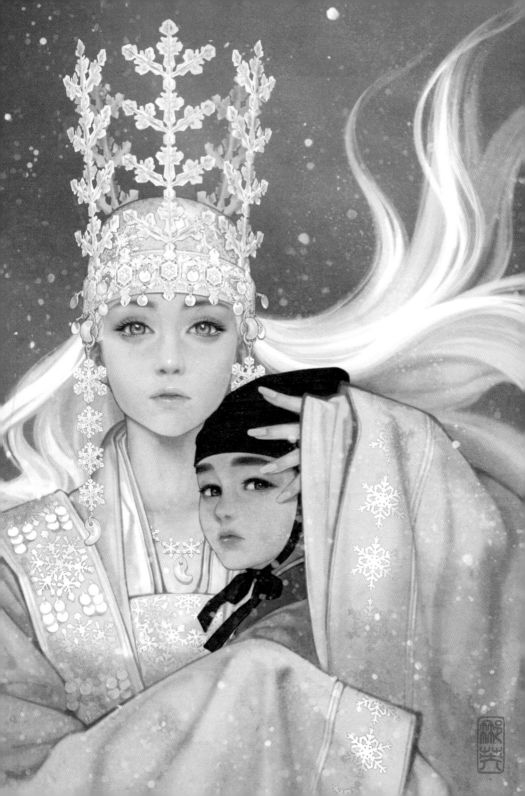

Sunday	Monday	Tuesday	Wednesday

	1	2	3	4	5	6
	7	8	9	10	11	12

Thursday Friday Saturday MEMO

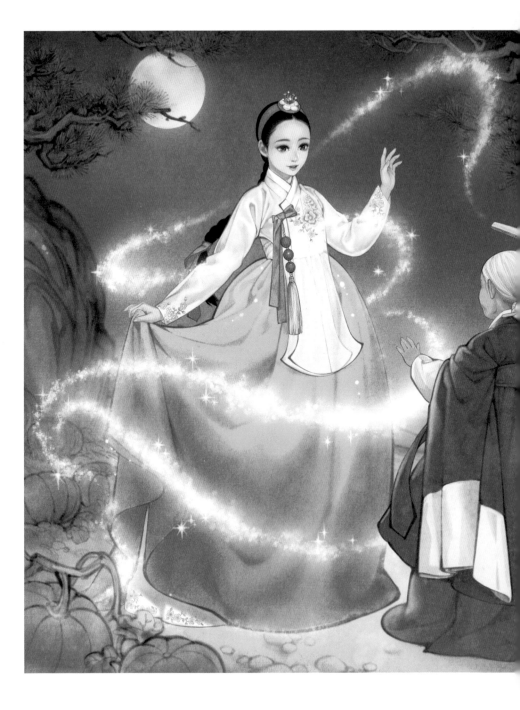

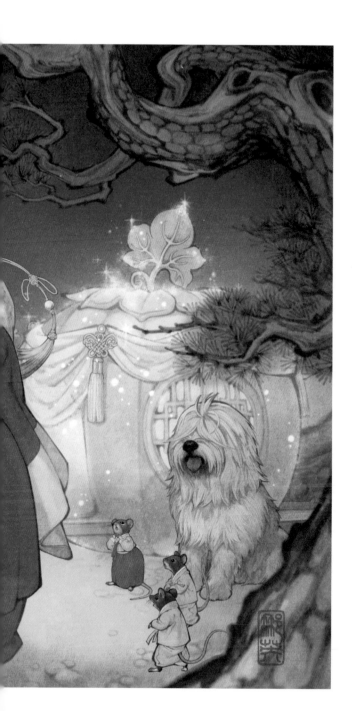

신데렐라

"열두 시가 되면
모든 마법이 풀려
원래 모습으로
돌아오게 된단다."

Sunday	Monday	Tuesday	Wednesday

| 1 | 2 | 3 | 4 | 5 | 6 |
| 7 | 8 | 9 | 10 | 11 | 12 |

Thursday	Friday	Saturday	MEMO

엄지공주

꽃씨를 심고 정성스레 가꾸자,
피어난 꽃 속에서 엄지손가락만 한 여자아이가 나왔습니다.

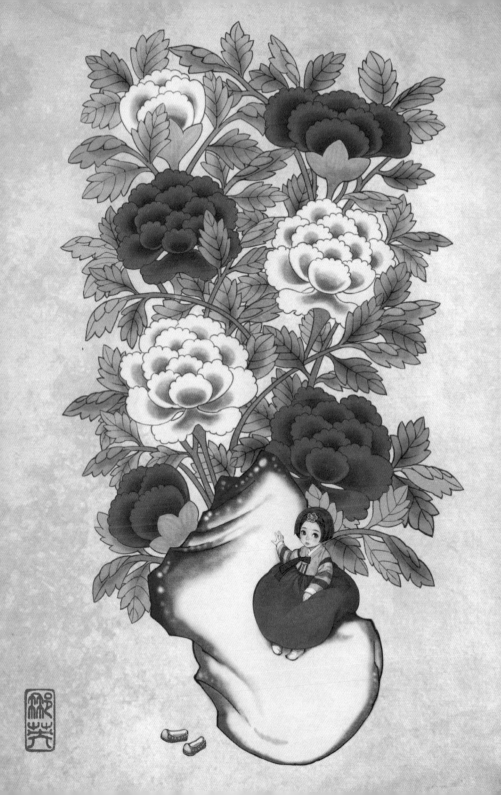

Sunday	Monday	Tuesday	Wednesday

1 2 3 4 5 6

7 8 9 10 11 12

Thursday	Friday	Saturday	MEMO

개구리 왕자

"공주님의 황금 공을
찾아왔으니, 약속대로
저를 신랑으로
맞이하세요!"

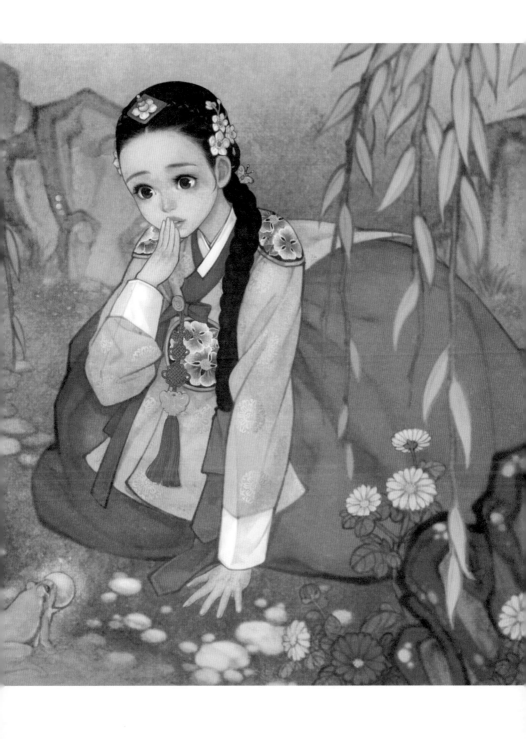

Sunday	Monday	Tuesday	Wednesday

1	2	3	4	5	6
7	8	9	10	11	12

Thursday	Friday	Saturday	MEMO

개구리 왕자

공주의 입맞춤에 마법이 풀려,
개구리는 왕자의 모습으로 돌아왔습니다.

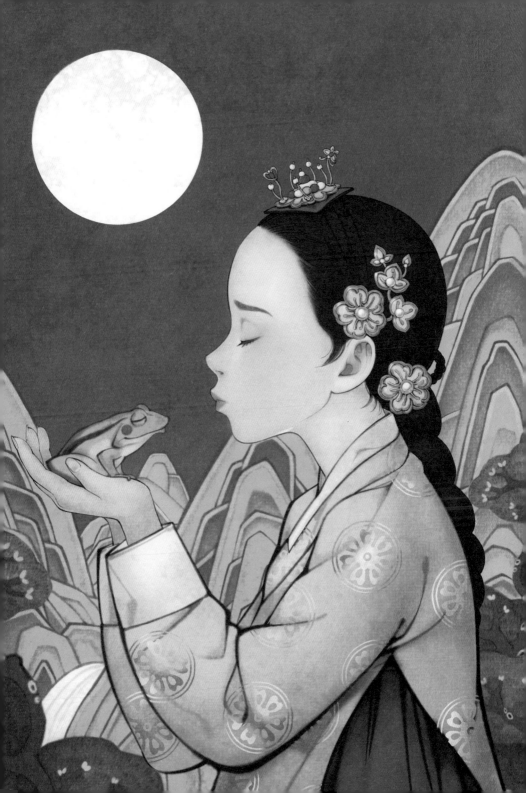

Sunday	Monday	Tuesday	Wednesday

1	2	3	4	5	6
7	8	9	10	11	12

Thursday Friday Saturday MEMO

백설공주

숲속 작은 동물들은
백설공주에게
난쟁이들의 집을
알려주었습니다.

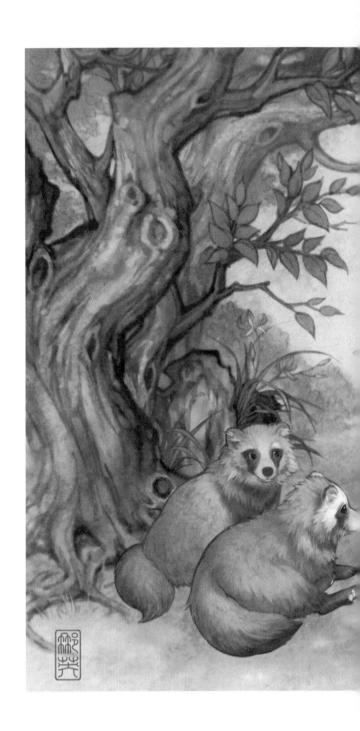

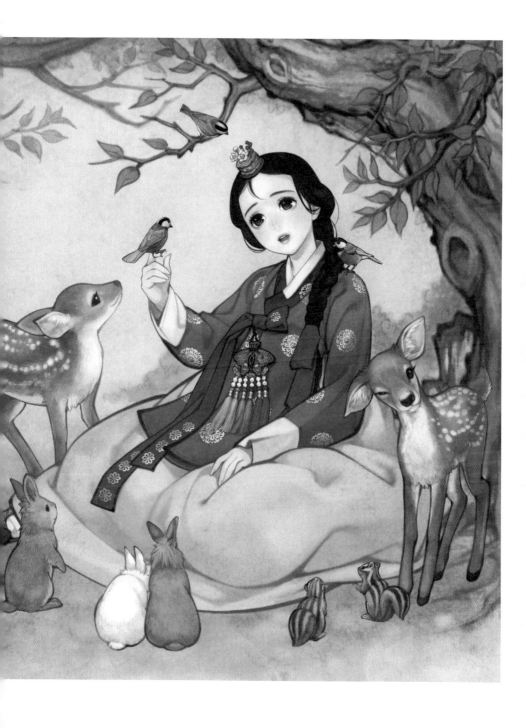

Sunday	Monday	Tuesday	Wednesday

| 1 | 2 | 3 | 4 | 5 | 6 |
| 7 | 8 | 9 | 10 | 11 | 12 |

| Thursday | Friday | Saturday | MEMO |

백설공주

죽은 것일까, 잠이 든 것일까?
난쟁이들은 깨어나지 않는 백설공주를 유리관에 눕히고
꽃으로 꾸몄습니다.

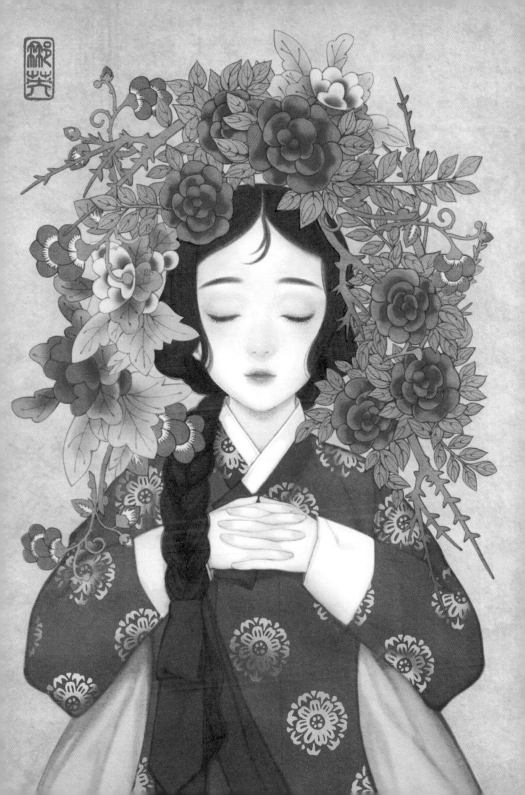

Sunday	Monday	Tuesday	Wednesday

1 2 3 4 5 6

7 8 9 10 11 12

Thursday	Friday	Saturday	MEMO

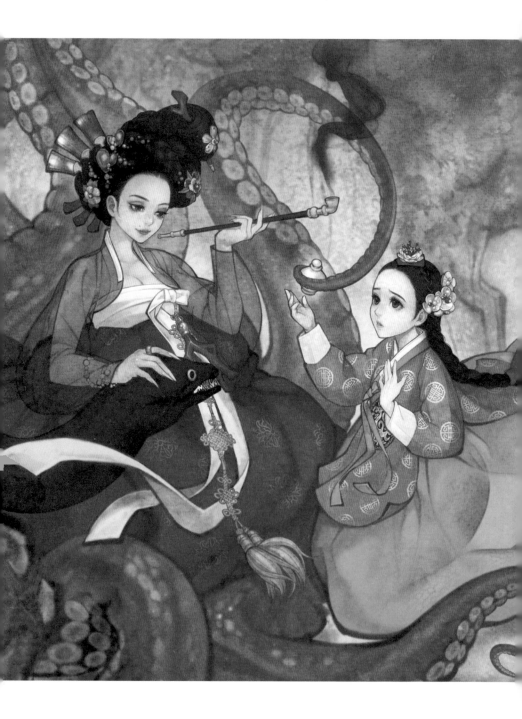

인어공주

"네 아름다운
목소리를 내게 주면,
사람이 될 수 있게 해주마.
하지만 걸을 때마다
다리가 칼로 찌르듯이
아플 거다."

Sunday	Monday	Tuesday	Wednesday

1 2 3 4 5 6

7 8 9 10 11 12

Thursday Friday Saturday MEMO

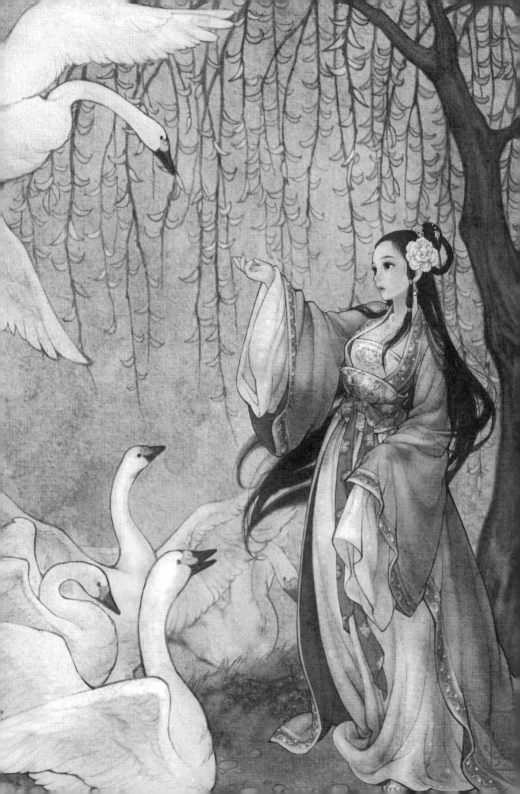

백조 왕자

마법에 걸려 백조로 변해버린 열한 명의 왕자들을 구하기 위해,
공주는 쐐기풀로 옷을 짜기 시작했습니다.

Sunday	Monday	Tuesday	Wednesday

1	2	3	4	5	6
7	8	9	10	11	12

Thursday	Friday	Saturday	MEMO

미녀와 야수

"아버지께 이 꽃을 꺾어다 달라고 한 것은 저이니,
이제부터 제가 당신과 살겠습니다."

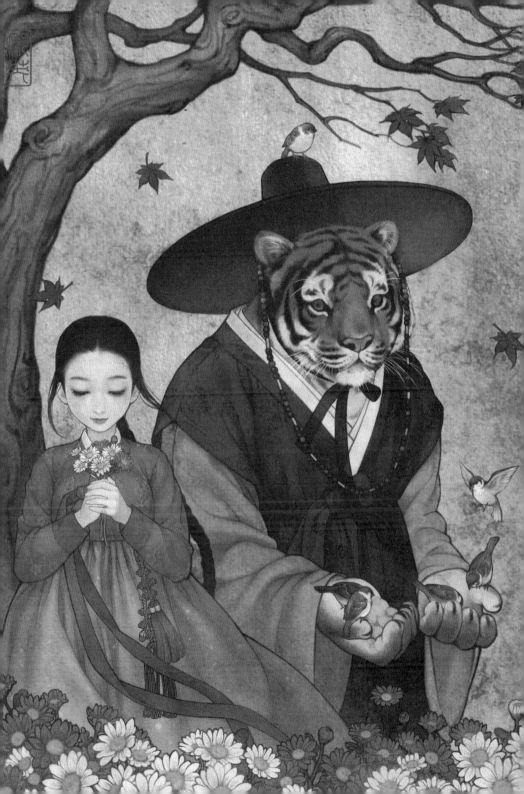

Sunday	Monday	Tuesday	Wednesday

1 2 3 4 5 6

7 8 9 10 11 12

Thursday Friday Saturday MEMO

빨간 모자

"빨간 모자야, 어디 가니?" 늑대가 물었습니다.

"아프신 할머니 댁에 문병을 가요."

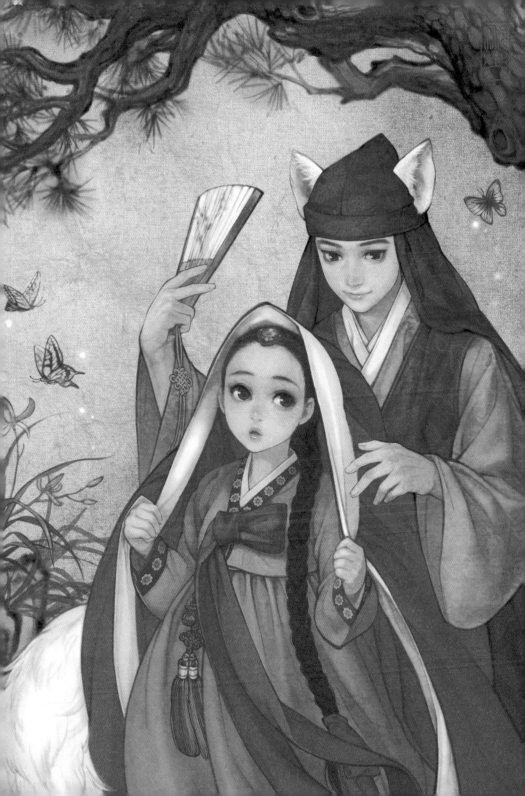

Sunday	Monday	Tuesday	Wednesday

| 1 | 2 | 3 | 4 | 5 | 6 |
| 7 | 8 | 9 | 10 | 11 | 12 |

Thursday	Friday	Saturday	MEMO

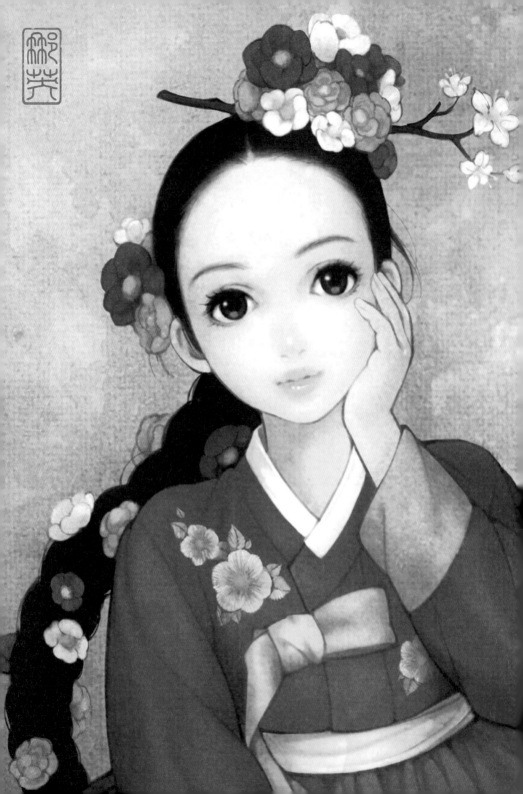

라푼젤

마녀에게 빼앗긴 아기 '라푼젤'은
깊은 숲속 높은 탑에 갇혀 자라게 되었습니다.

Sunday	Monday	Tuesday	Wednesday

| 1 | 2 | 3 | 4 | 5 | 6 |
| 7 | 8 | 9 | 10 | 11 | 12 |

| Thursday | Friday | Saturday | MEMO |

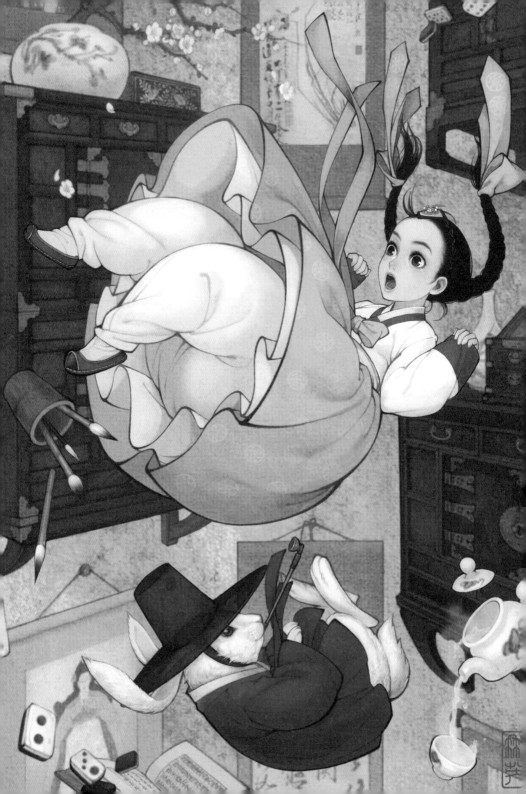

이상한 나라의 앨리스

회중시계를 찬 토끼를 발견한 앨리스는
토끼를 따라 굴속으로 들어갔습니다.

Personal reminders

name _____

birthday _____

mobile _____

e-mail _____

sns _____

흑요석의 한복 동화 먼슬리 플래너

지은이 우나영 **펴낸이** 연준혁 **출판 9분사 분사장** 김정희 **디자인** 그리
펴낸곳 (주)위즈덤하우스 미디어그룹
출판등록 2000년 5월 23일 제 13-1071호
주소 경기도 고양시 일산동구 정발산로 43-20 센트럴프라자 6층
전화 031)936-4000 **팩스** 031)903-3893 **홈페이지** www.wisdomhouse.co.kr
ISBN 979-11-6220-631-7 13600